古代部分

八十二

顾闳中

韩熙载夜宴图

榮寶齋畫譜

荣宝斋出版社 北京

前言

传统的中国绘画以其独特的艺术语言，记录了中华民族每一个历史时代的面貌，反映和凝聚了我们民族的审美意识和传统思想。她以东方艺术特色立于世界艺林，汇为全世界人文宝库的财富。我们当代人得以继承享用这样一笔珍贵的文化遗产是有幸并足以引为自豪的。面对这样一笔巨大的财富，把其中优秀的部分继承下来『古为今用』并加以弘扬光大，这同时也是当代人的责任。继承什么，怎样弘扬传统绘画遗产，这是一个不容选择的命题。回答这个命题的艺术实践是具体的，其意义是现实和延伸的。在具体的绘画艺术实践中，我们不必就这个题目为个别的绘画教条所规范楷模，每一个画家都有自己对传统的认识和理解，都有着自己的感情并各取所需。继承和弘扬优秀文化遗产的理论和愿望都体现在当代人所创造的绘画艺术之中。

中国绘画有其发展的过程和依存的条件，有其不断成熟完善和自律的范畴，明显地区别于其他画种。

她以线为主，骨法用笔，重审美程式造型；对物象固有色彩主观理想的表现；客观世界和主观心理合成的『高远、深远、平远』『散点透视』的营构方式；『师造化』『以形写神、神形兼备』的现实主义艺术理想；工笔、写意的审美分野；绘画与文学联姻，诗书画印一体对意境的再造，直写『胸中逸气』的文人笔墨；各持标准的门户宗派，多民族的艺术风范与意趣；以及几千年占统治地位的封建士大夫思想文化的大背景，等等。从而构成了传统中国画的形式和内容特征。一个具有数千年文明传统的民族所发展和创造的文化，在创造新时代的绘画艺术中，不可能割断自己的血脉，摒弃曾经千锤百炼、人民喜闻乐见的美的形式和传统精神，这些特质都有待我们今天继续研究和借鉴。『数典忘祖』『抱残守缺』或『陈陈相因』都不益于繁荣绘画艺术和建设改革开放时代的新文明。

对传统文化的热爱和了解，是继承和弘扬优秀文化遗产的前提。热爱和了解传统绘画艺术的人民大众是传统绘画艺术生生不息的土壤。在中国绘画发展的历史上，没有任何一个时代像今天这样拥有众多的画家和爱好者。大家以自己热爱的传统绘画陶冶情怀，讴歌时代，创造美以装点我们多姿多彩的生活。为此服务并做出努力是出版工作者的责任。就传统中国绘画的研习方法而言，历代无论院体或民间，师授或是私淑，都十分重视临摹。即便是今天，积极地去临摹习仿古代优秀作品，仍不失为由表及里了解和掌握中国画技法特质、体悟中国画精神品格的有效方法之一，通俗的范本也因此仍然显得重要。我们将继承和弘扬民族文化的社会命题落在出版社工作实处，继《荣宝斋画谱·现代部分》百余册出版之后，现又开始编辑出版《荣宝斋画谱·古代部分》大型普及类丛书。

丛书以中国古代绘画史为基本线索，围绕传统绘画的内容题材和形式体裁两方面分别立册；以编辑典型画家的风格化作品和名作为主，注重技法特征、艺术格调和范本效果；从宏观把握丛书整体体例结构并丰富其内容；对当代人喜闻乐见的画家，题材和具有审美生命力的形式体裁增加立册数量；由具有丰富教学经验的画家、美术理论家撰文做必要的导读；按范本宗旨酌情附相应的文字内容，以缩小读者与范本的距离。有关古代作品的传绪断代、真伪优劣，这是编辑这部丛书难免遇到的突出的学术问题，我们基于范本目的，一般沿用著录成说。在此谨就丛书的编辑工作简要说明，并衷心希望继续得到广大读者的关心和帮助。我们希望为更多的人创造条件去了解传统中国绘画艺术，使《荣宝斋画谱·古代部分》再能成为滋养民族绘画艺术的土壤，为光大传统精神，创造人民需要且具有时代美感的中国画起到她的作用。

荣宝斋出版社　一九九五年十月

顾闳中简介

顾闳中，五代南唐画家，江南人，生卒年及出生地、籍贯等均不详，约主要活动于十世纪中后期。南唐元宗、后主时期任画院待诏，善画人物，用笔方圆兼济，设色浓重艳丽。除《韩熙载夜宴图》之外，见于画史著录者尚有《游山阴图》《荷钱幽浦》《明皇击梧桐图》等。

目录

顾闳中与《韩熙载夜宴图》

刘华赞

顾闳中，五代南唐画家，江南人，生卒年及出生地、籍贯等均不详，约主要活动于十世纪中后期。南唐元宗、后主时期任画院待诏，善画人物，用笔方圆兼济，设色浓重艳丽。除《韩熙载夜宴图》之外，见于画史著录者尚有《游山阴图》《荷钱幽浦》《明皇击梧桐图》等。

《韩熙载夜宴图》现藏故宫博物院，绢本设色，纵二八·七厘米，横三三三·五厘米，以连环长卷的方式描绘了韩熙载家宴的场景。韩熙载（九〇二—九七〇），字叔言，山东北海人，出身贵族，唐末进士，战乱南逃被南唐朝廷留用。后主李煜继位时，韩熙载为中书侍郎，此时南唐国势已呈颓势，而北方的宋王朝则迅速崛起，形成威胁。后主为挽救朝廷，一面「惜其才」，意欲起用韩熙载为相，一面又极为忌惮，于是派擅长人物画的顾闳中潜入韩府，所谓「夜至其第，窃窥之」，目识心记，图绘以上之。

关于李后主派顾闳中夜窥韩熙载的原因，大致有三种说法：其一，李煜有意重用韩熙载为相，却听闻其生活荒淫无度，为了解真相，派顾闳中做细致地观察再现，其二，李后主对韩熙载的放荡行为颇为气恼，又不便直接指责，便命顾闳中画下来并送给韩熙载以为规劝；其三，如前所述，李煜有意重用韩熙载，却对包括韩氏在内的北方官吏均不信任，其实，韩熙载又何尝没有意识到李后主的这种矛盾心态，为使朝廷放心，便在明知顾闳中来意的情况下，故意「表演」纵情享乐、无心政治作为掩饰，最终达到安身立命之目的。据说顾闳中将该作呈给李后主后，的确消除了韩熙载被忌惮的危机。

该作分为五段，即琵琶独奏、六幺独舞、宴间小憩、管乐合奏和夜宴结束。全作共绘四十六人，但若仔细观察，可以发现主要人物只有十余人，他们反复出现在五段绘画中，这十余人均为真实人物，除韩熙载外，还有他的宾客太常博士陈雍、门生舒雅、状元郎粲、紫薇郎朱铣、和尚德明、教坊副使李嘉明以及女伎王屋山等。

第一段描绘的是韩熙载与到访的宾客们倾听琵琶演奏的场景。此段人物众多，铺陈也较复杂——着红袍的郎粲与韩熙载同坐于床上，正在观看李嘉明妹妹的琵琶演奏，李嘉明在妹妹的左边并扭头望向她；在床榻与李嘉明妹妹之间是一长案，陈雍、朱铣和王屋山等坐于两端。

第二段描绘的是韩熙载击鼓为女伎舞蹈伴奏的场景。在这个场景里，欣赏王屋山舞姿的观众全部为男性，包括斜靠在椅子上的郎粲、打板的门生舒雅以及和尚明德。作为被韩熙载邀请到聚会里的朋友，明德和尚的表情和姿态并不像其他人一般放松，相反，他拱手低头，静静伫立，似置身热闹之外。

第三段中，一脸倦容的韩熙载和一群侍女坐于床榻上。侍女们有的在交头接耳，表情轻松，有的在服侍韩熙载洗手，有的拿着乐器和杯盘。值得注意的是，顾闳中在韩熙载休息的床榻边还绘有另一张床，上面有一绣花枕头和堆作一摊的被褥，床边红烛正燃。从被子的形状很难辨认床上是否有人，但这些细节至少反映了一种可能性——此处是类似卧房的较为私密的空间。

第四段是管乐合奏的场景。韩熙载穿着宽松的衣袍，随意地盘坐在椅子上，一边欣赏演奏，一边在吩咐侍女。五个奏乐人虽同列一排，但并未因整齐划一而显得死板。一名打板的乐人端坐于奏乐人旁边，与一排姿态各异的奏乐女形成鲜明的对比。值得注意的是，奏乐人身边站立的男子正与第五段中的一位侍女隔着屏风交头接耳，巧妙地将两段画面连接在一起，自然地过渡到下一段画面。

第五段是宾客们陆续离去的场景。韩熙载立于两组人物中间，抬着手，似为告别之意，两组人物有男有女，动作亲密，神情放松，尽显醉态，为曲终人散的最后时刻。

综观《韩熙载夜宴图》，以轮廓线造型，柔中带刚，又能与体、面融合自然，各种转折曲尽其妙，富于意蕴；衣纹组织严整简练，运笔松紧有度，设色艳丽而不失清雅，丰富且统一；每

个人物姿态、表情各异，性格特征明确，有肖像画特质；其他如服饰花纹、家具、器皿等均刻画得样样妥帖，复杂的场景由床、榻、桌、椅、墩、屏风、灯架、衣架、鼓架、脚踏等穿插连缀，「转场」极为自然恰切。更为难得的是，人物之间互动、呼应关系的处理，与音乐相合的节奏感和律动感，眉宇、嘴角的表情，手的表情包括弹奏者的手势和欣赏者对节拍的应和手势，等等，均含蓄、到位、细致入微，甚至也能将观赏者考虑在内，有着较强的带入感。其讲究的程度经得起仔细揣摩与玩味，为历代赏鉴提供了无以穷尽的可能性，堪称五代时期最杰出的人物画之一。此外，还因其内容详细而富有巨大的历史文献价值，是研究服饰、家具、舞蹈、乐器、瓷器和社会风俗的极为重要的参考。

描绘具体的私人生活是南唐绘画和文学创作的一大特点。唐代「安史之乱」以来，社会动荡，国力由盛转衰，一方面引发了失落和不安情绪，另一方面也对原有的社会结构造成了冲击，因此，艺术家更愿意描绘情爱、闺情和私人生活场景，借此抒发个人情感和强烈的忧患意识，产生了传奇文学、「花间词」等文学形式，在美术上更多描绘帝王私人生活的绘画和各种身份、阶层人物的肖像画，等等。从艺术史的角度看，这改变了中国传统人物画自战国以来多描绘以重要人物为核心的群像模式，使个性意识和个人情感在人物画中变得可见。

另外需要说明的是，自北宋以来，著录所见约有二十六个不同图本的《韩熙载夜宴图》，仅宋代著录中就有顾闳中、顾大中、周文矩等人的《韩熙载夜宴图》，其中至少有九种图本传世。这些三不同图本、创作年代不同，服饰、器具有所变化，技法和风格更是差异颇大，但显然出自相同或类同的粉本，既显示着中国画临摹与创作的独特关系，也反映出由该作所承载的历史传承和风尚、思潮的时代性变迁，蕴藏着既一脉相承又略有差异的文化内涵。可以说，该作的图本现象在整个中国绘画史中都是最为突出的，由之构成艺术史研究热点也是必然的。

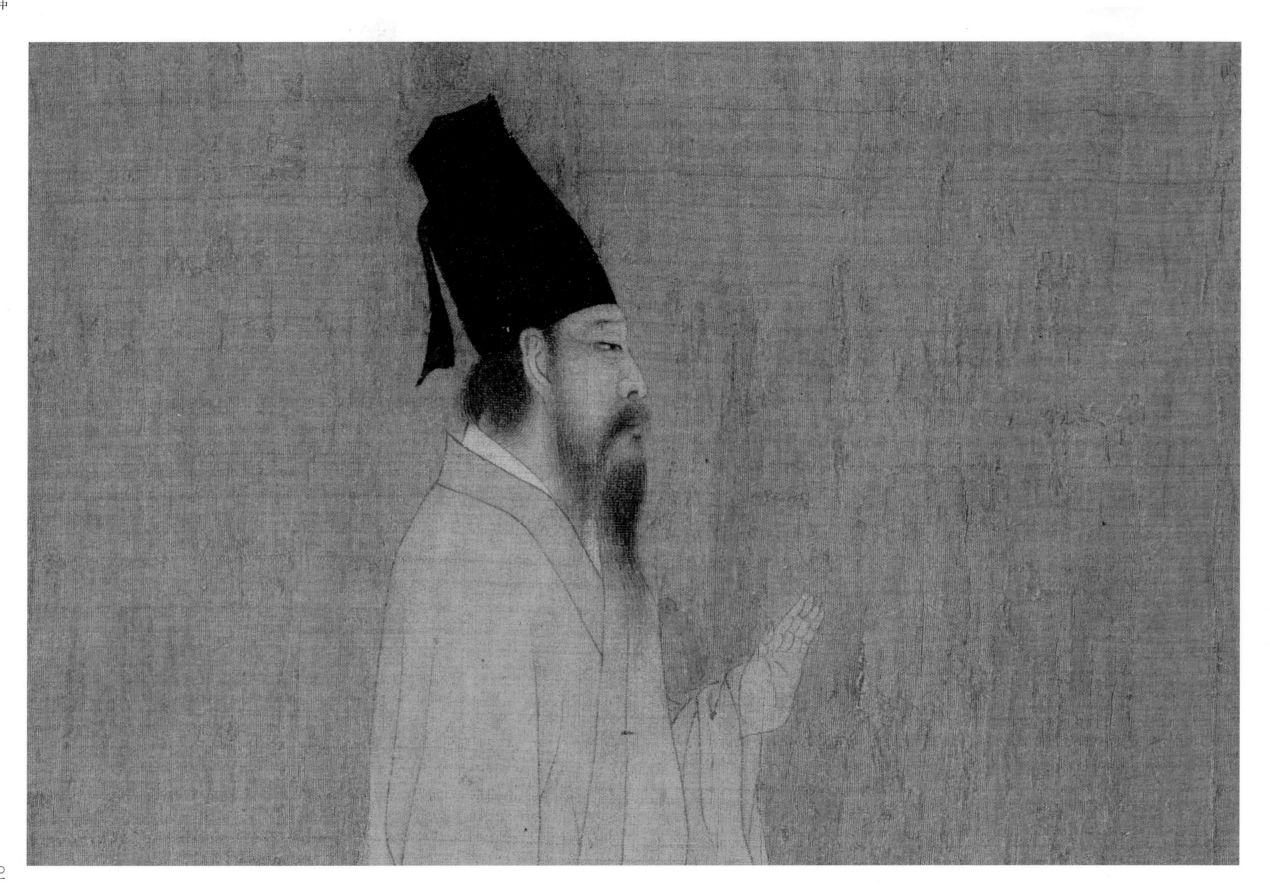

韩熙载夜宴图（局部）

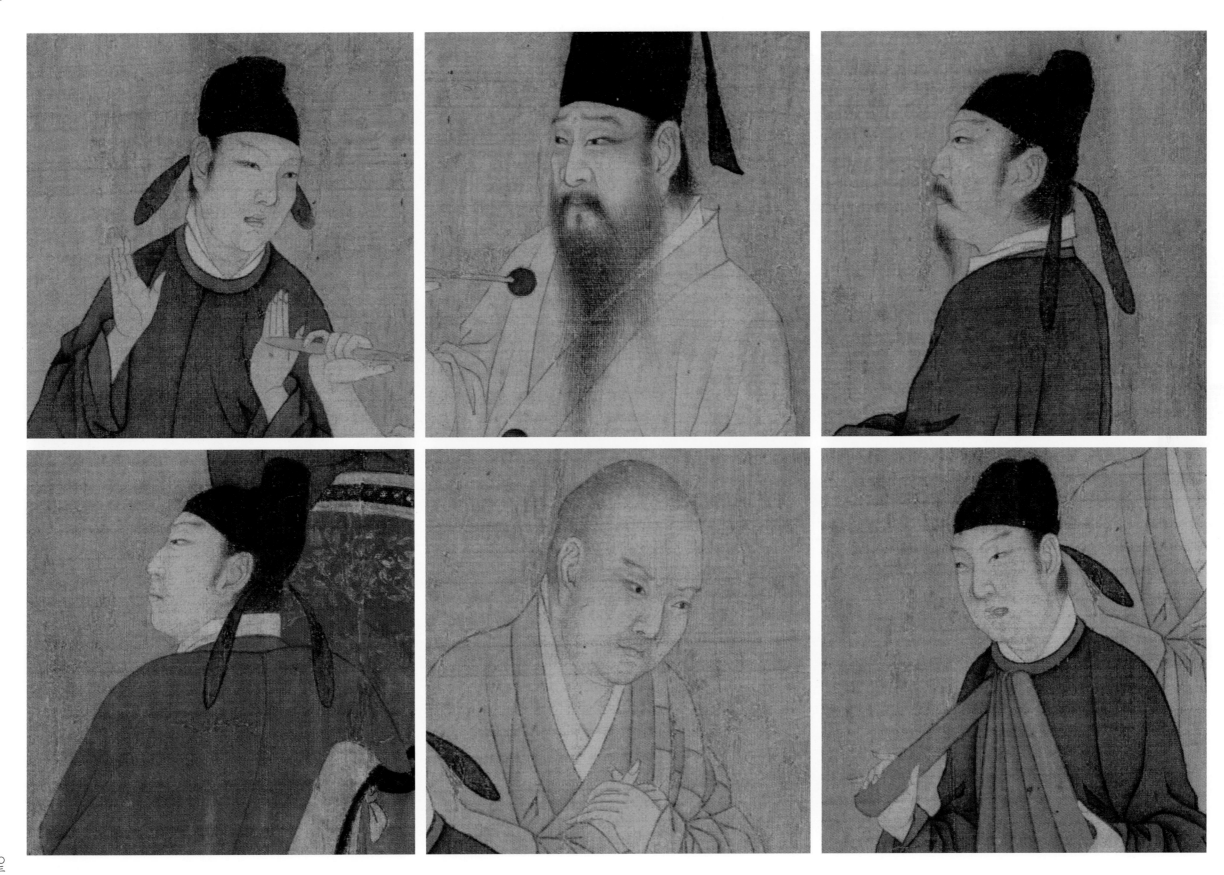

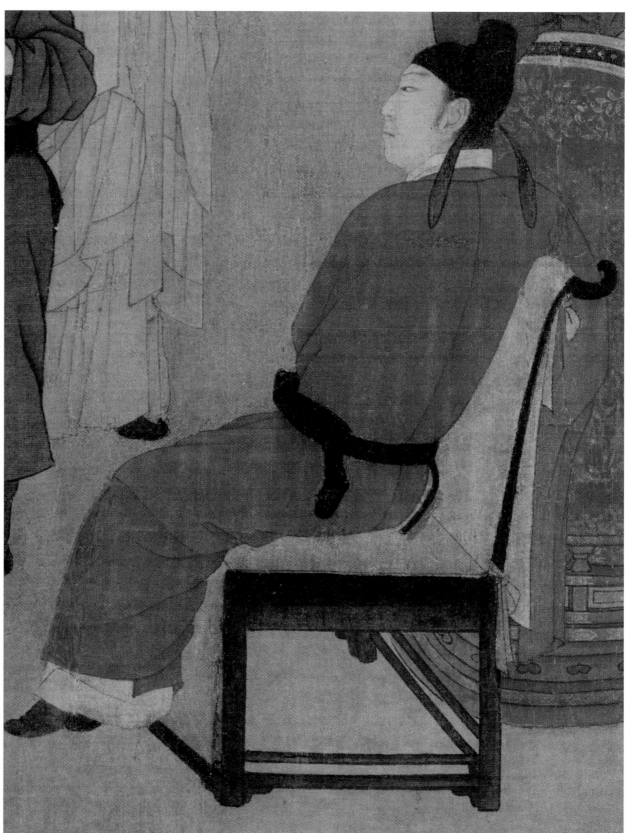

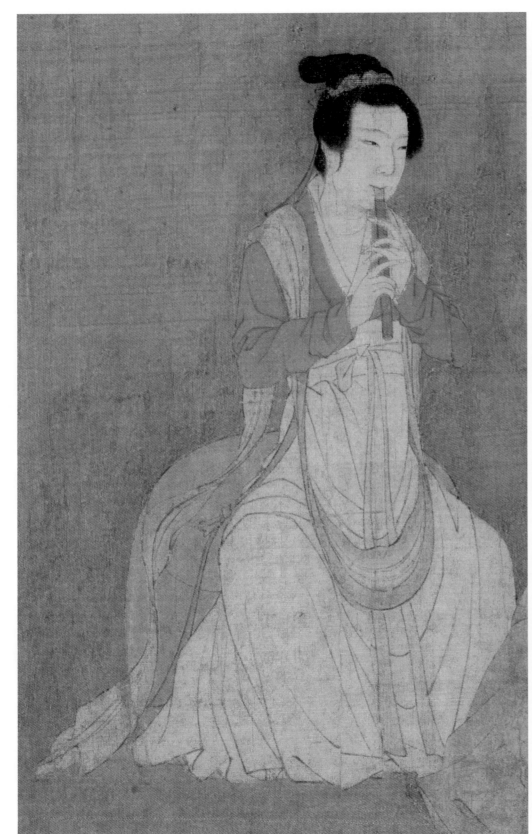

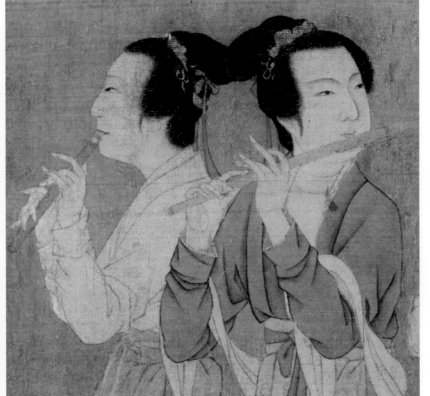

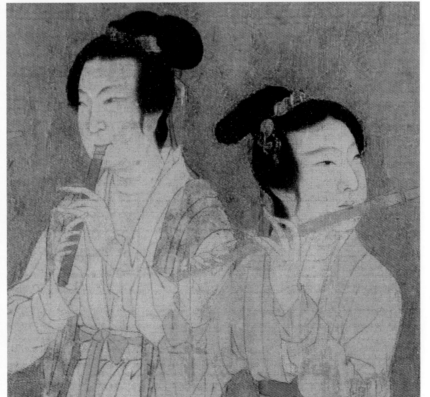

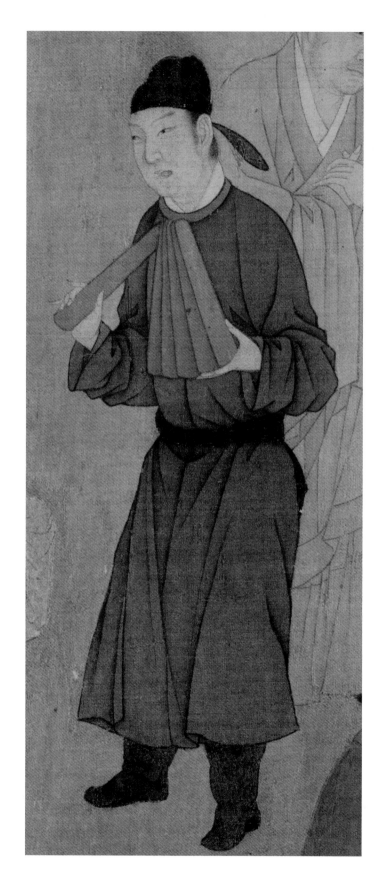
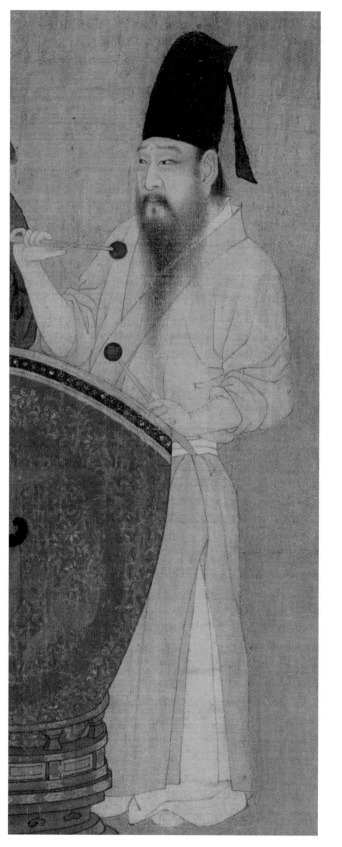
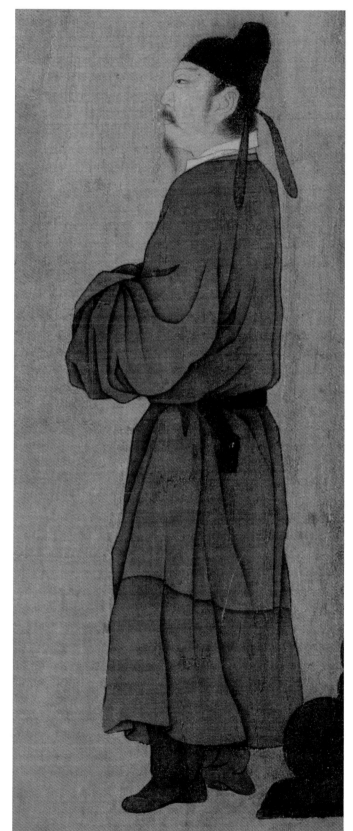

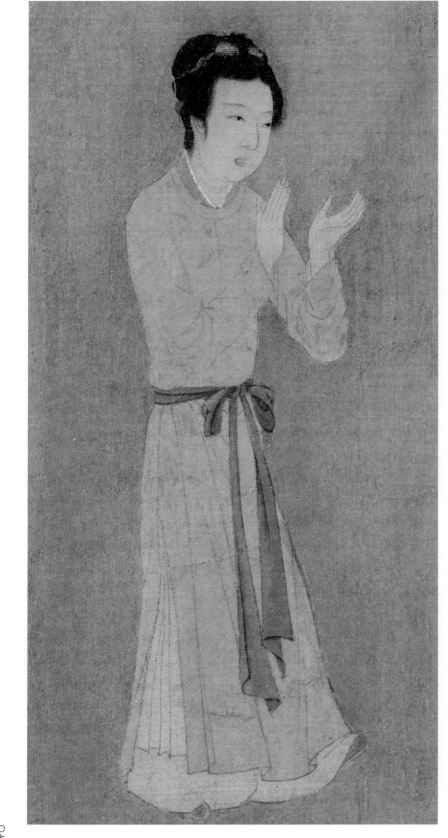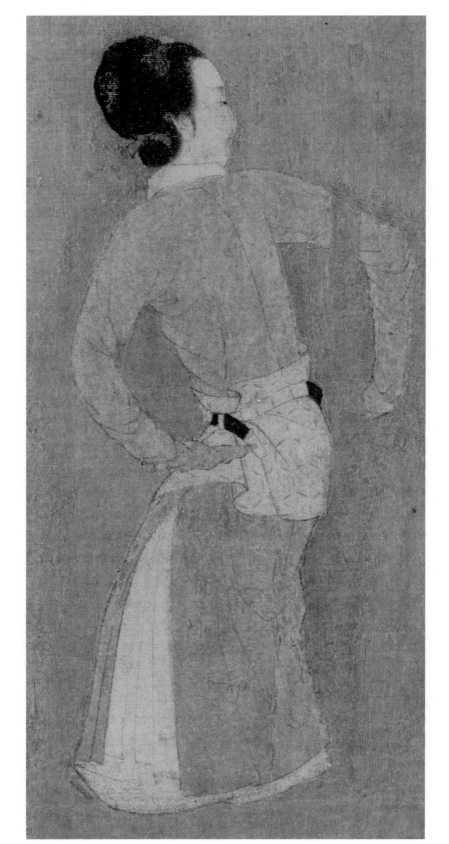

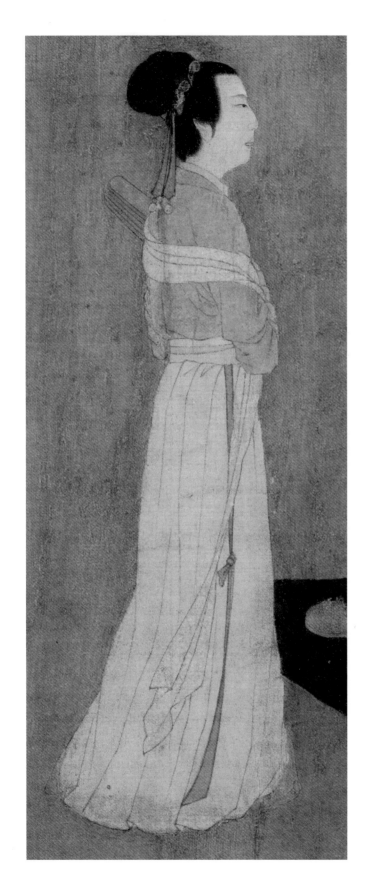

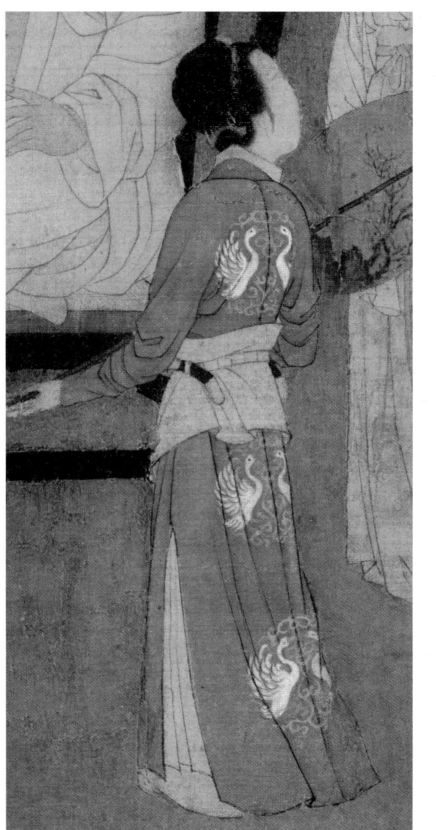

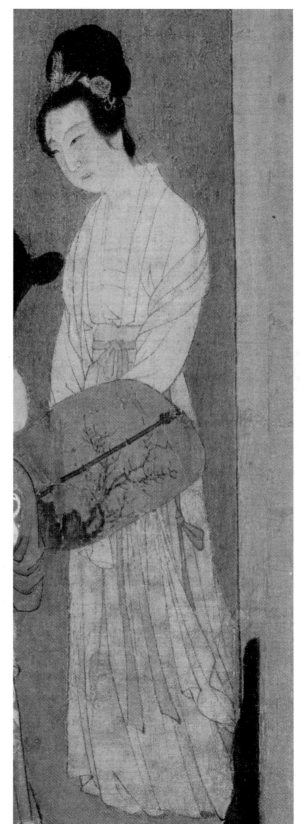

韩熙载夜宴图（局部）

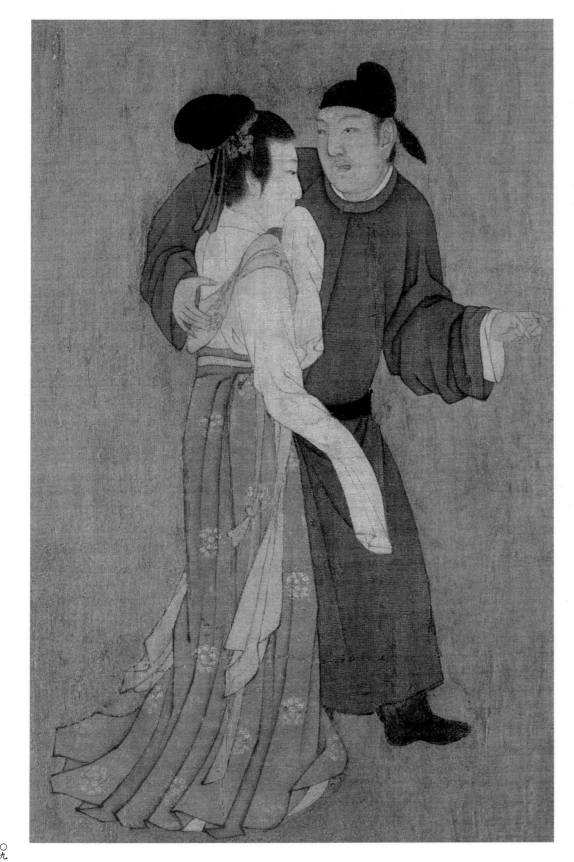
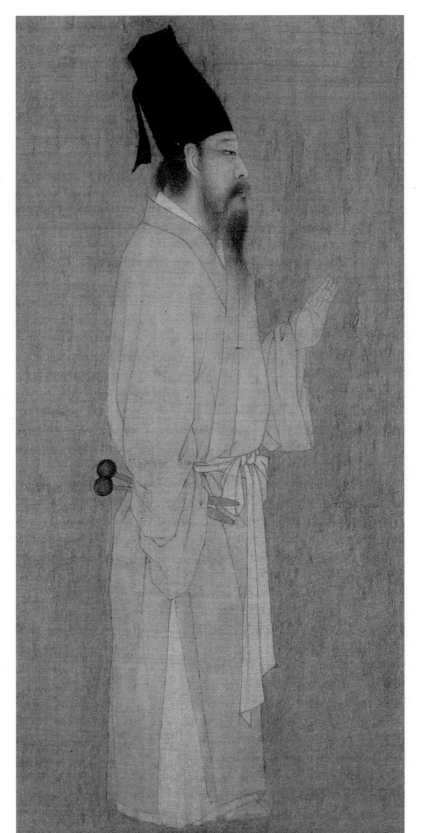

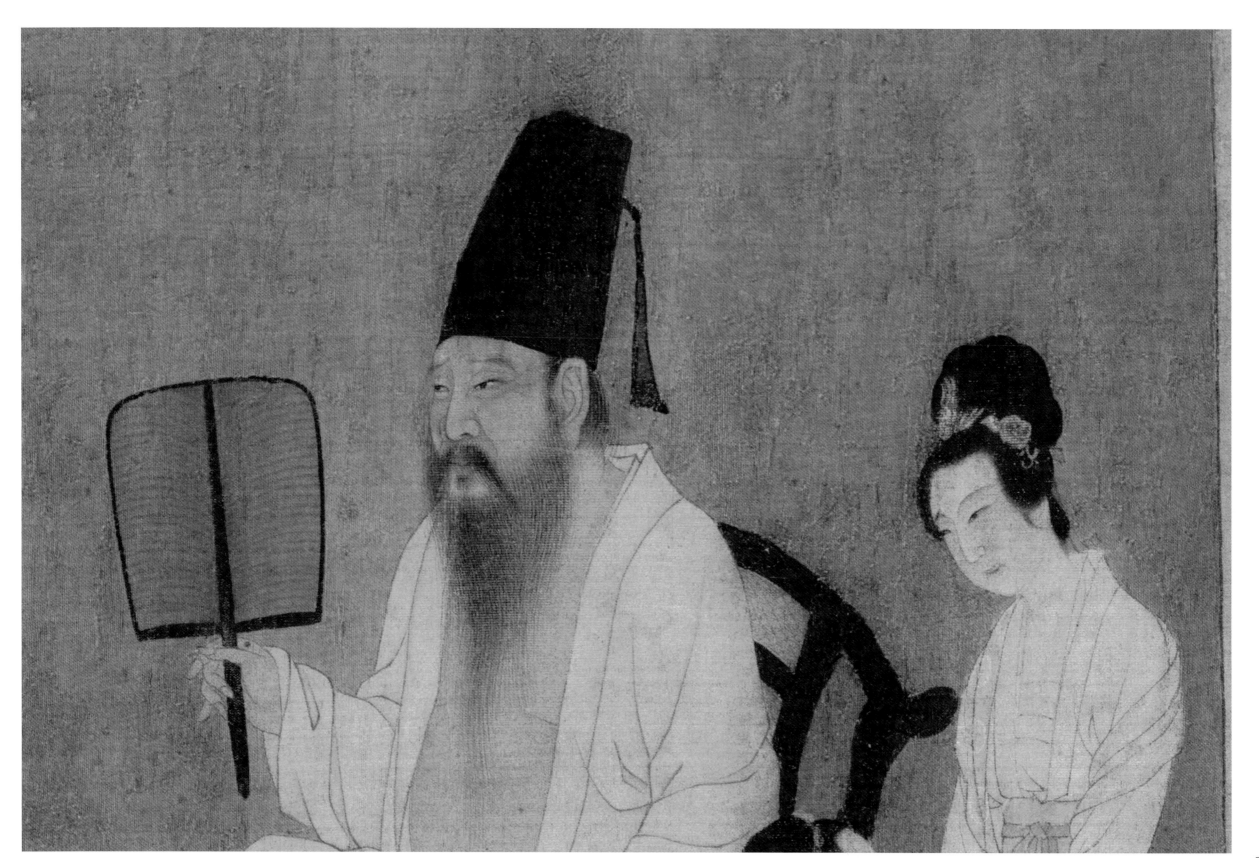

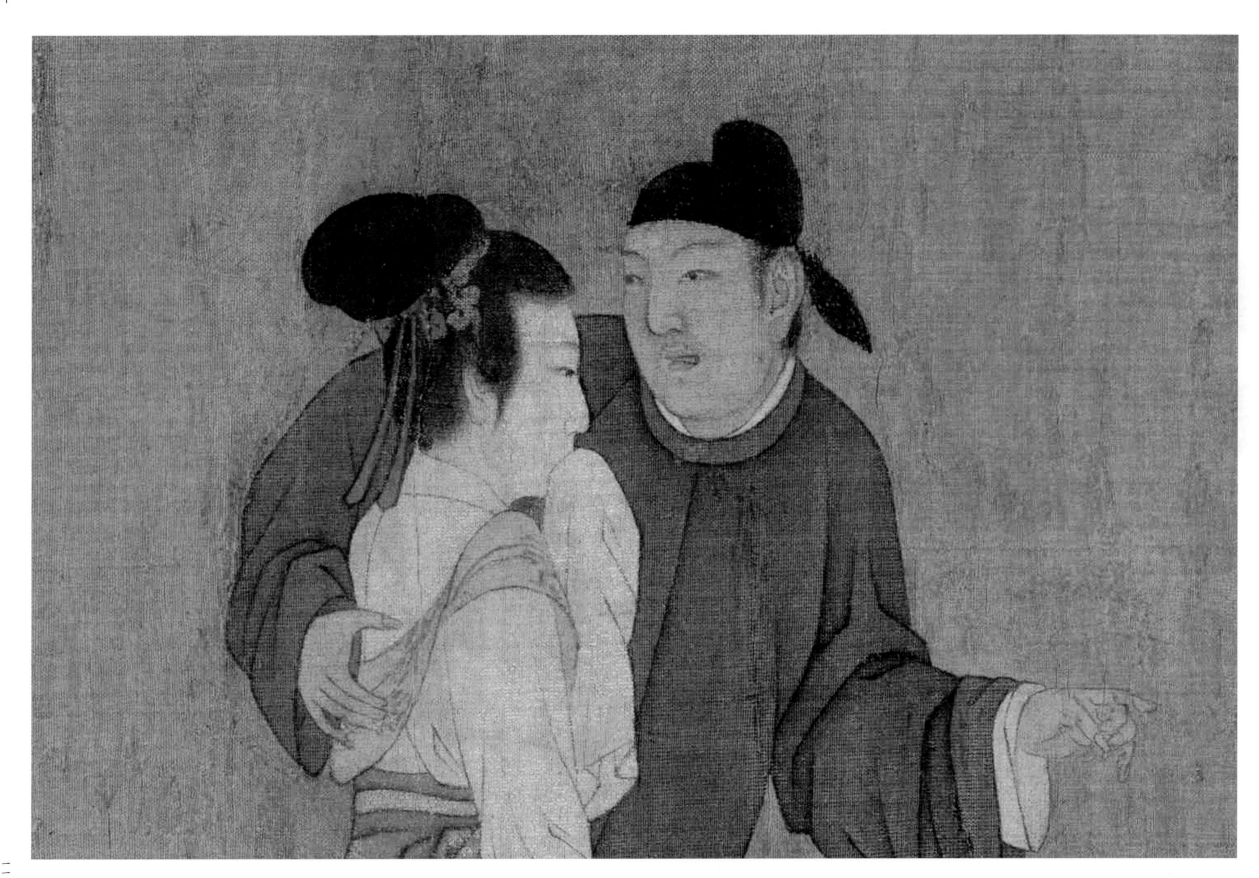

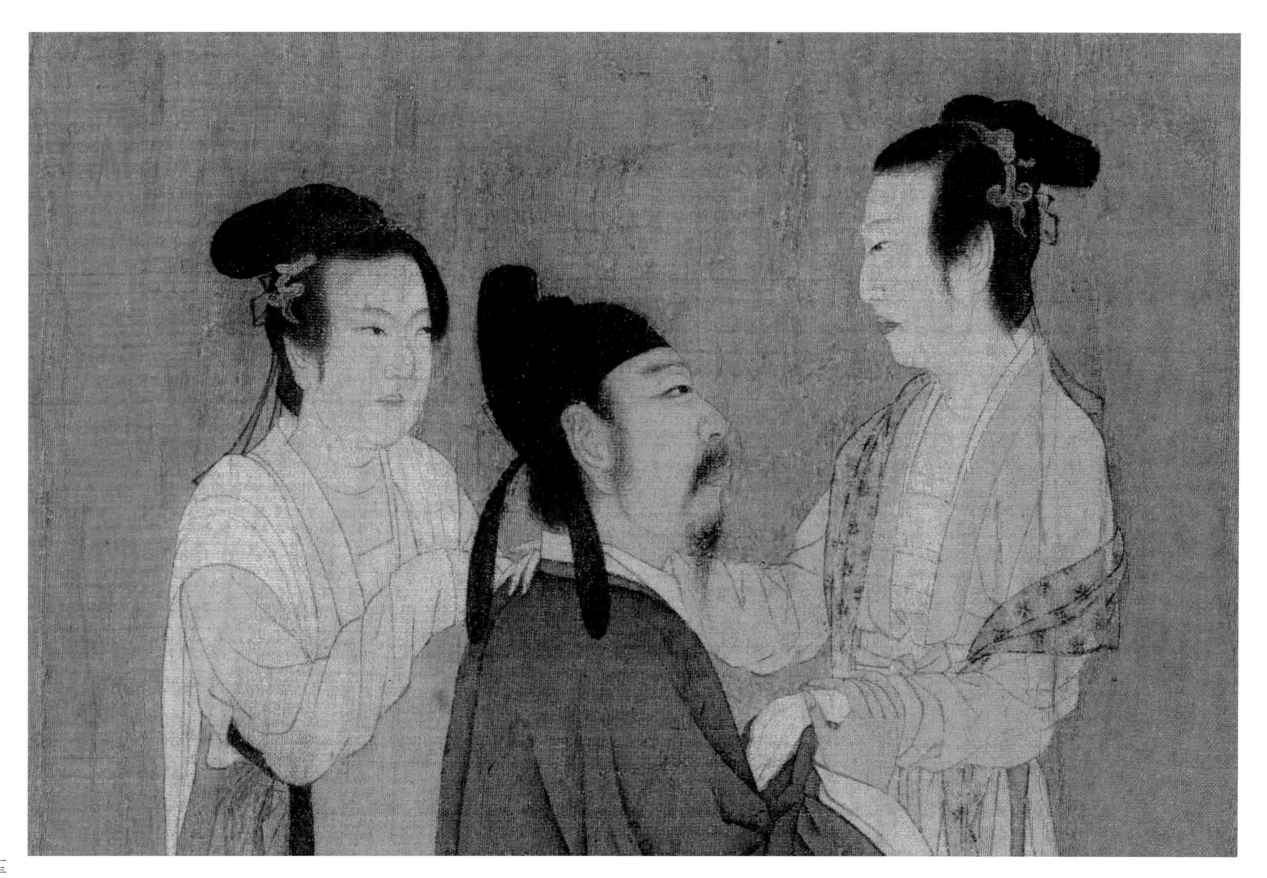

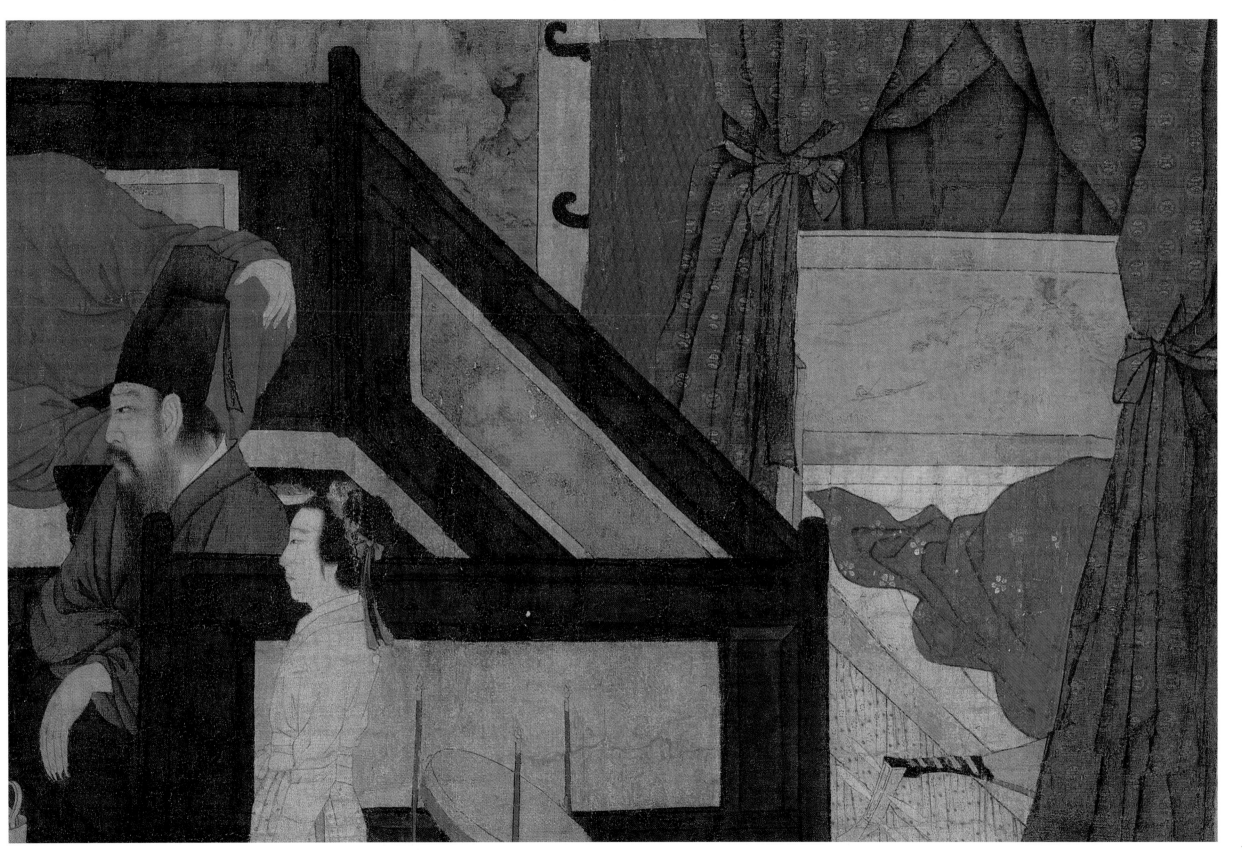

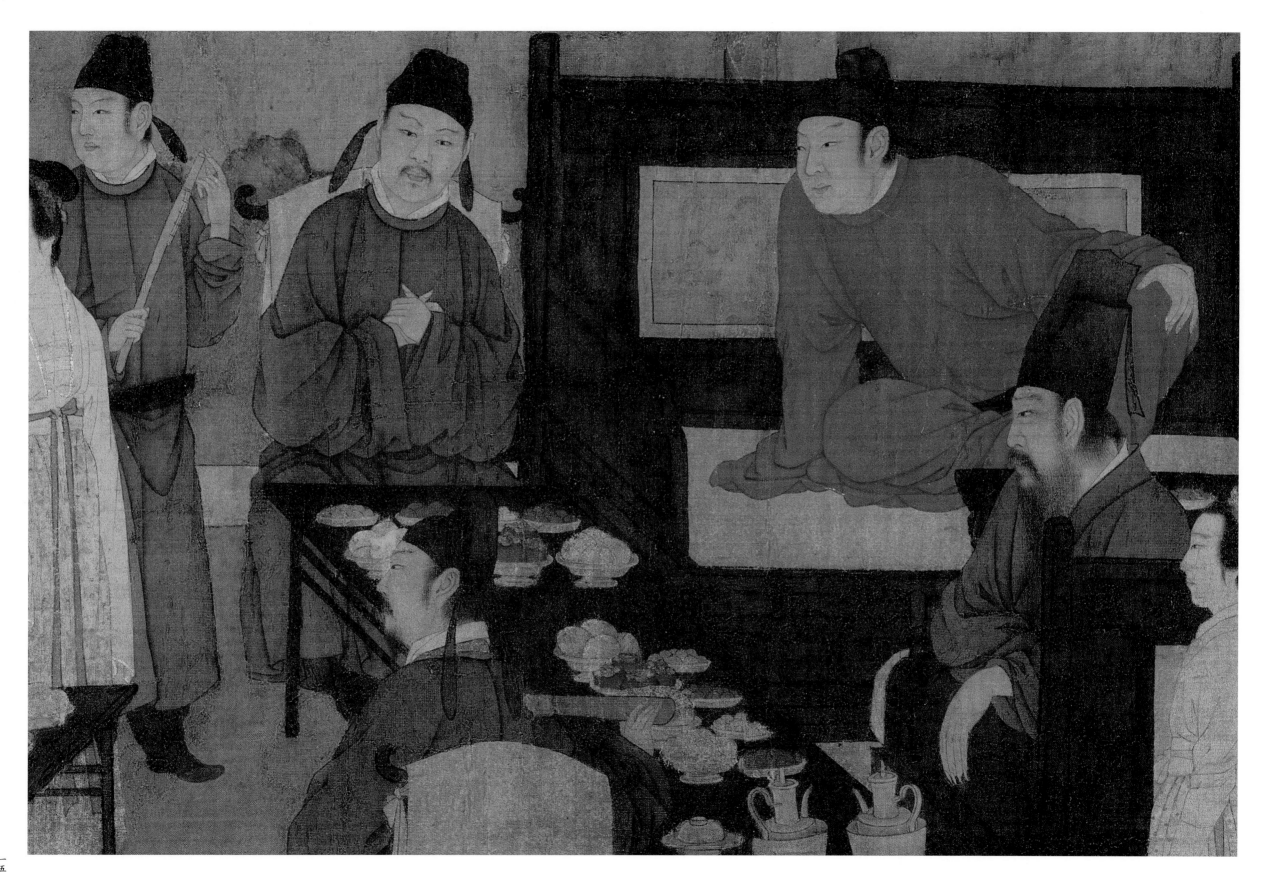

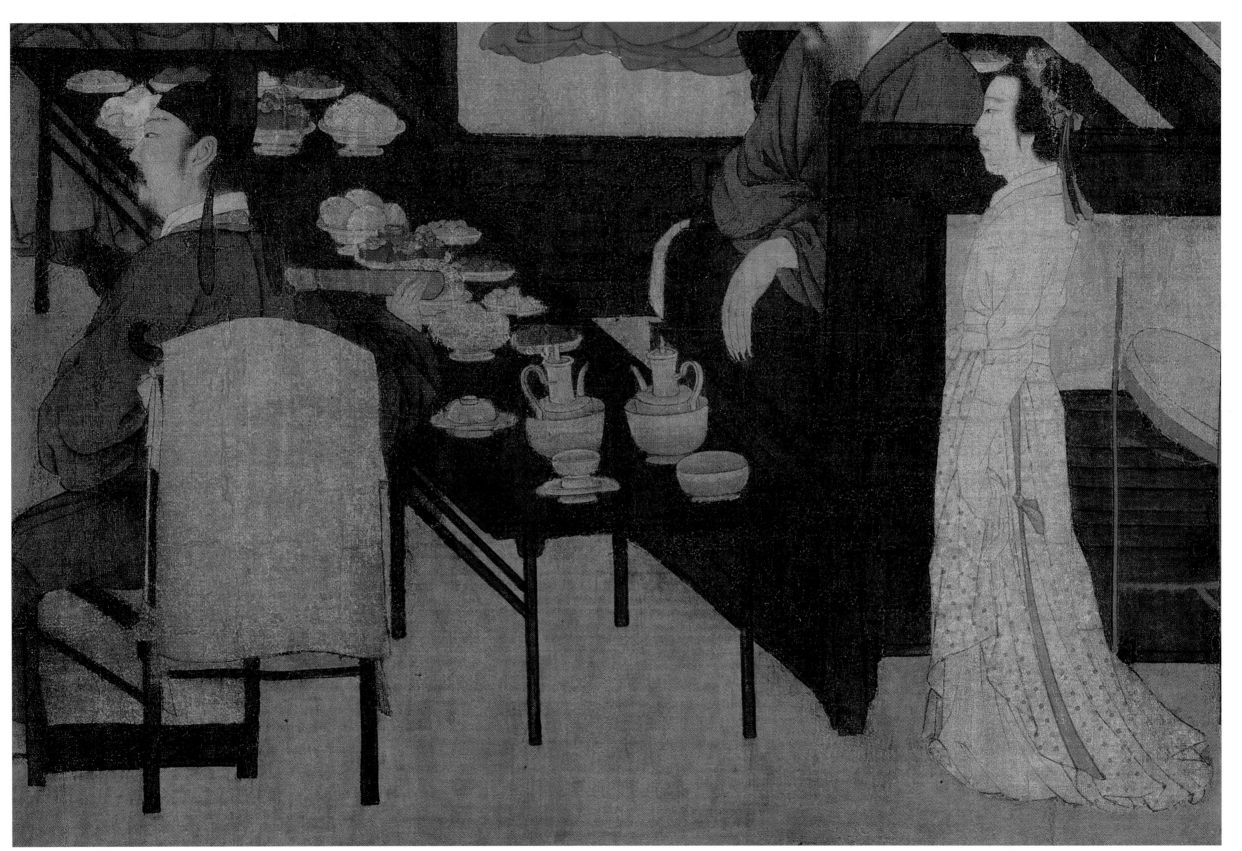

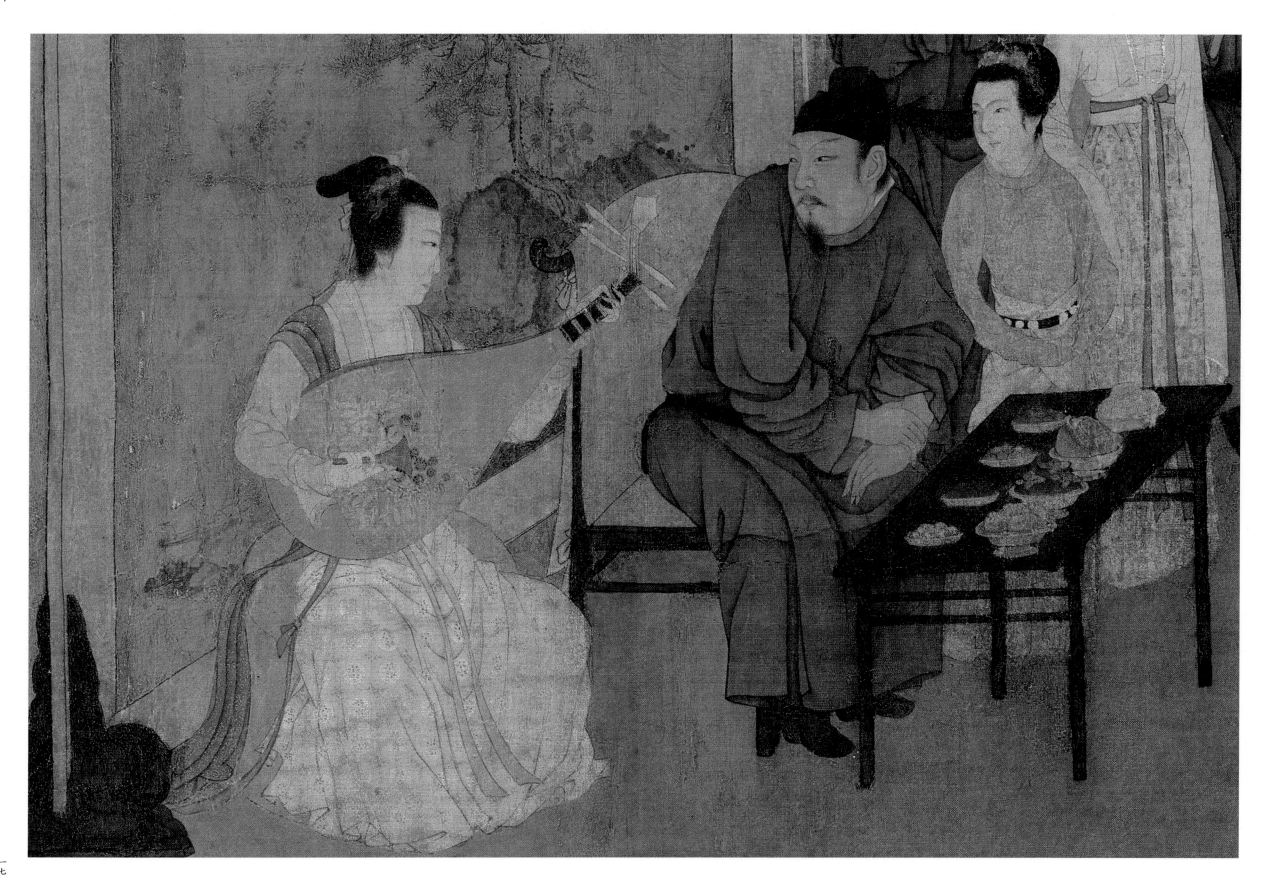

韩熙载夜宴图（局部）

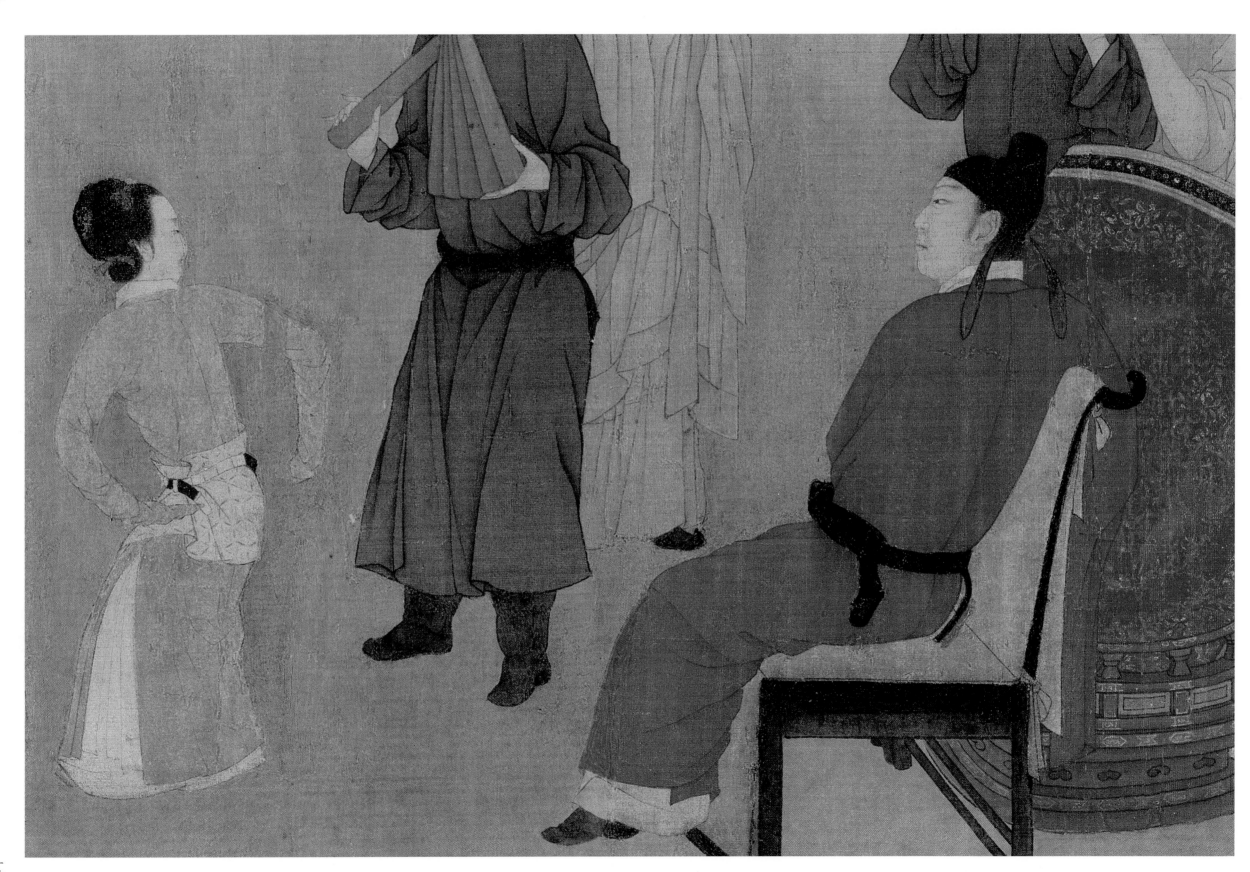

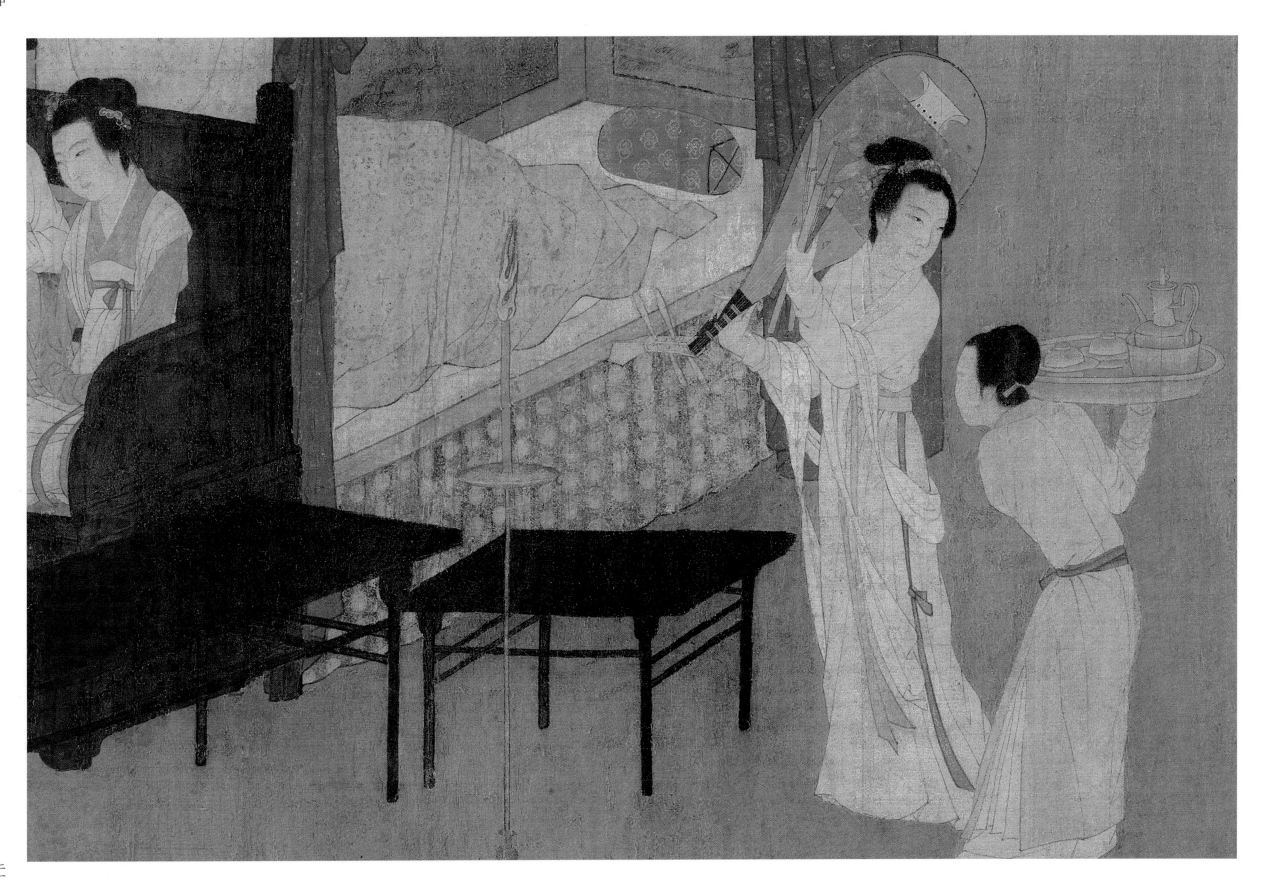

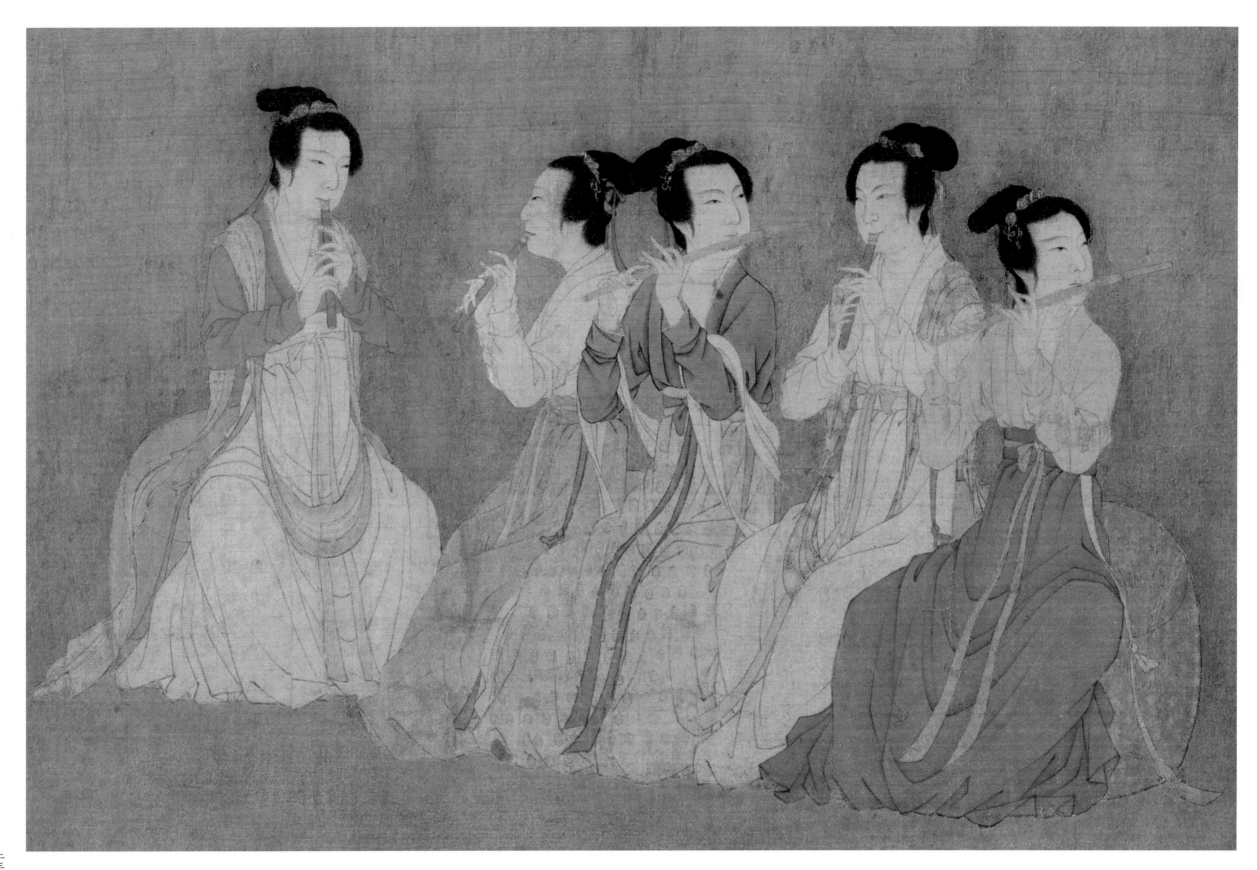

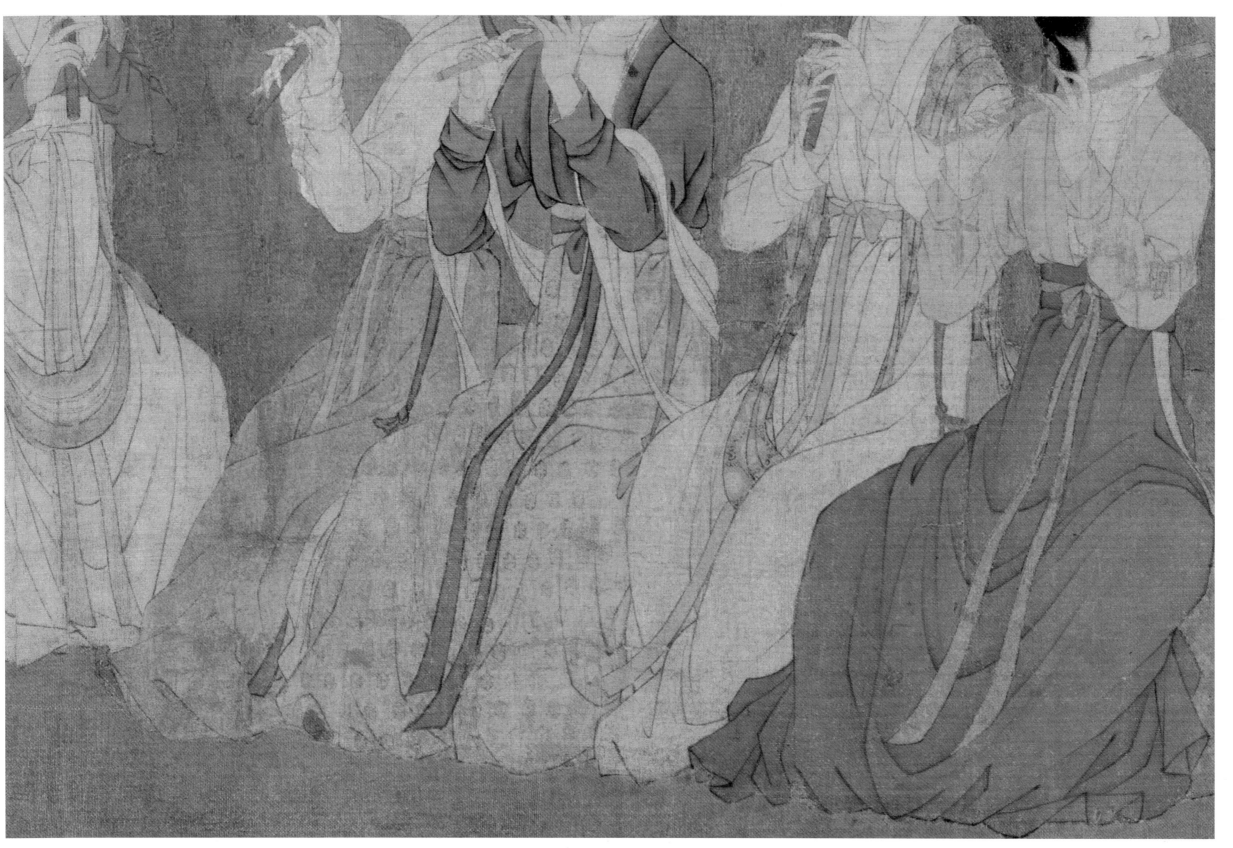

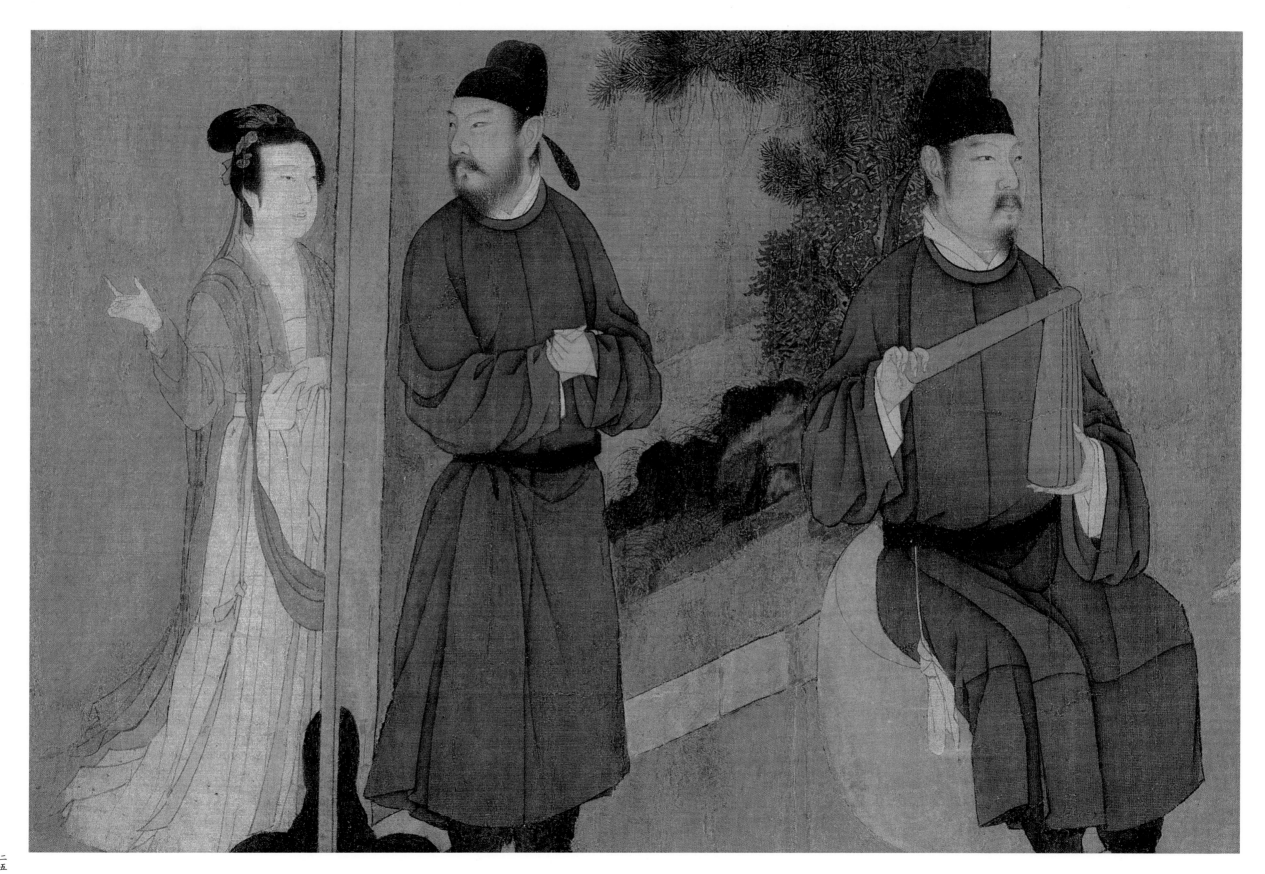

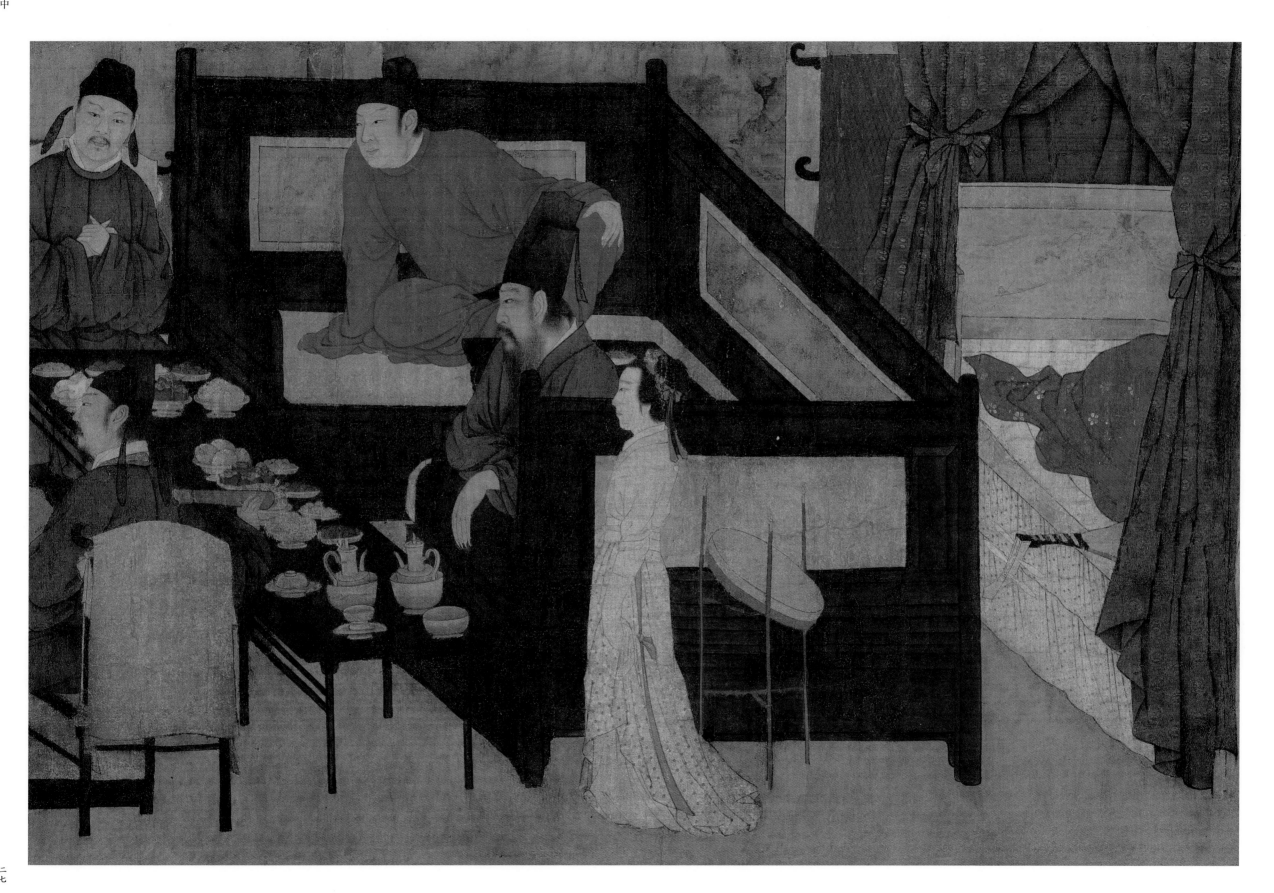

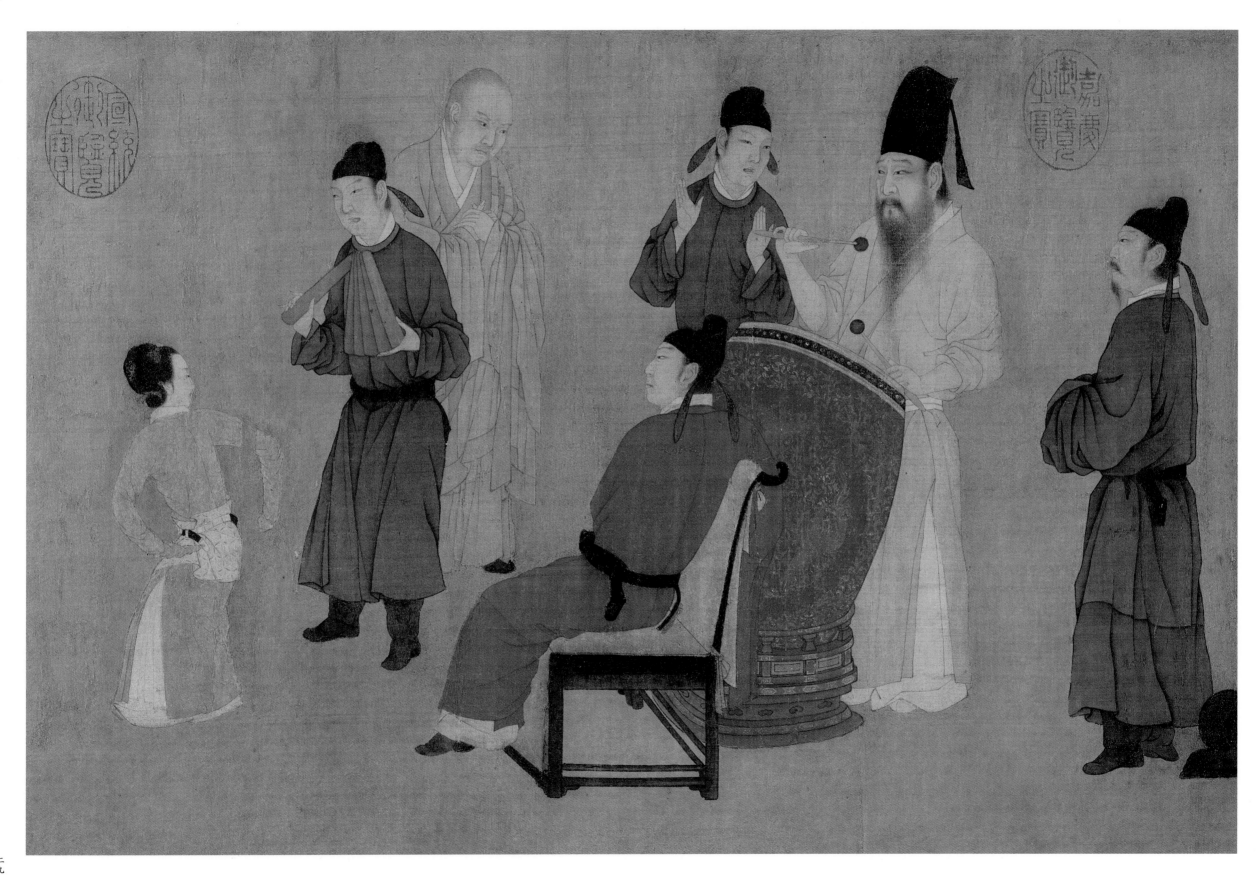

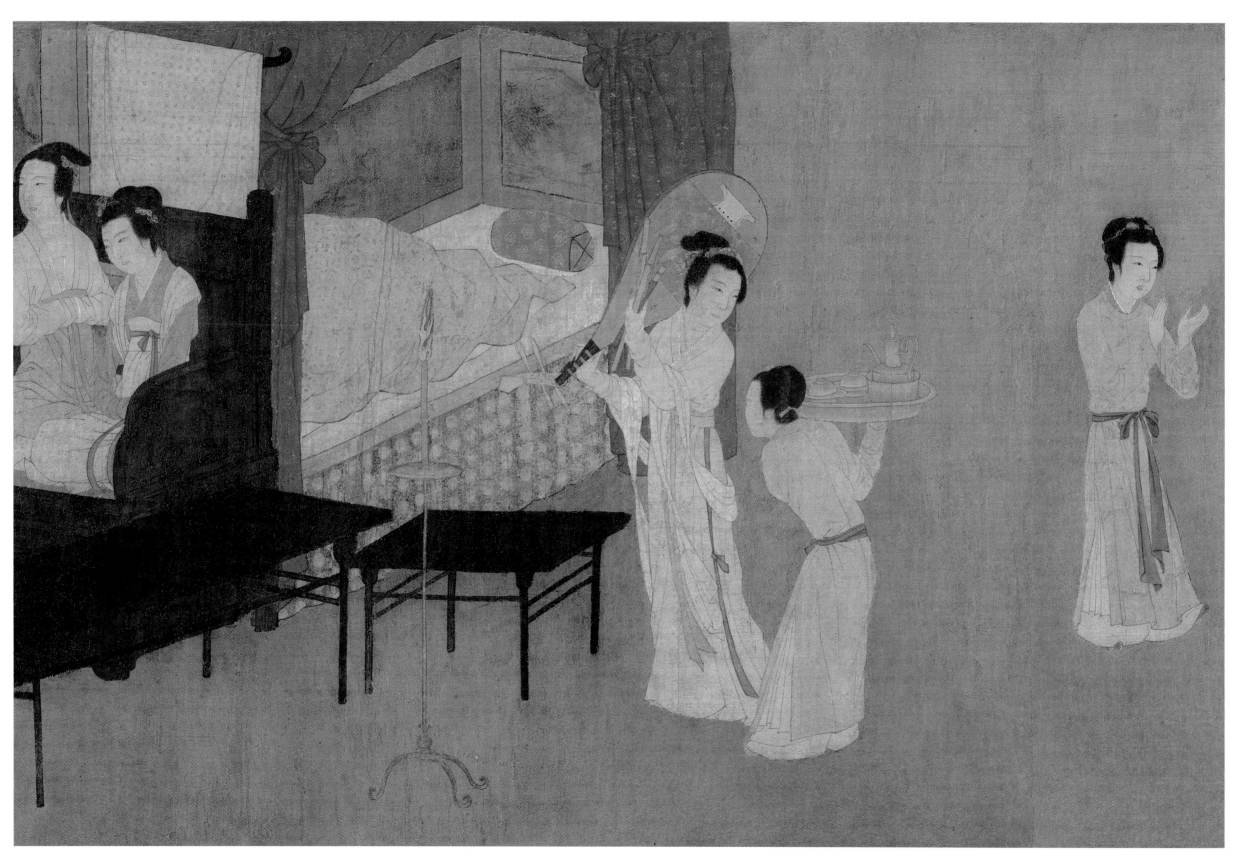

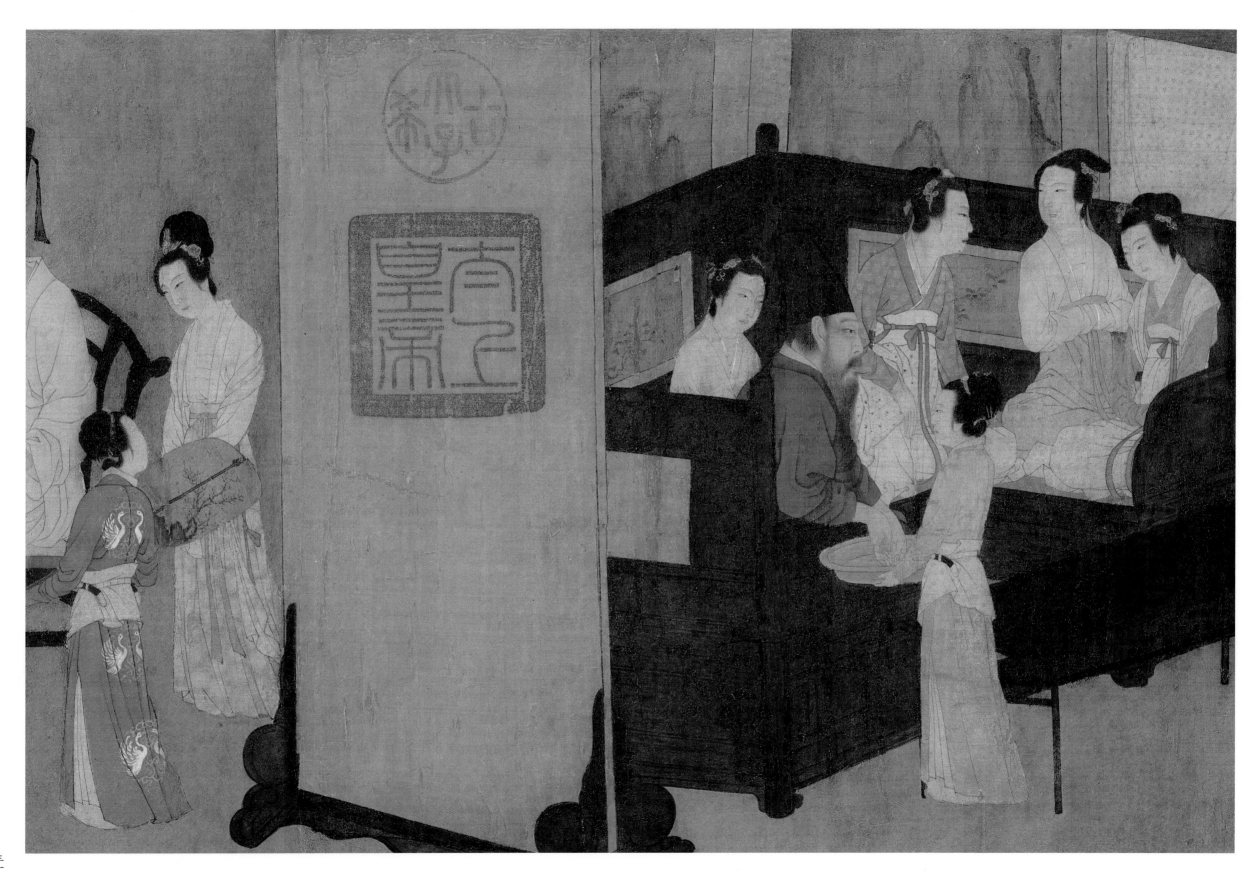

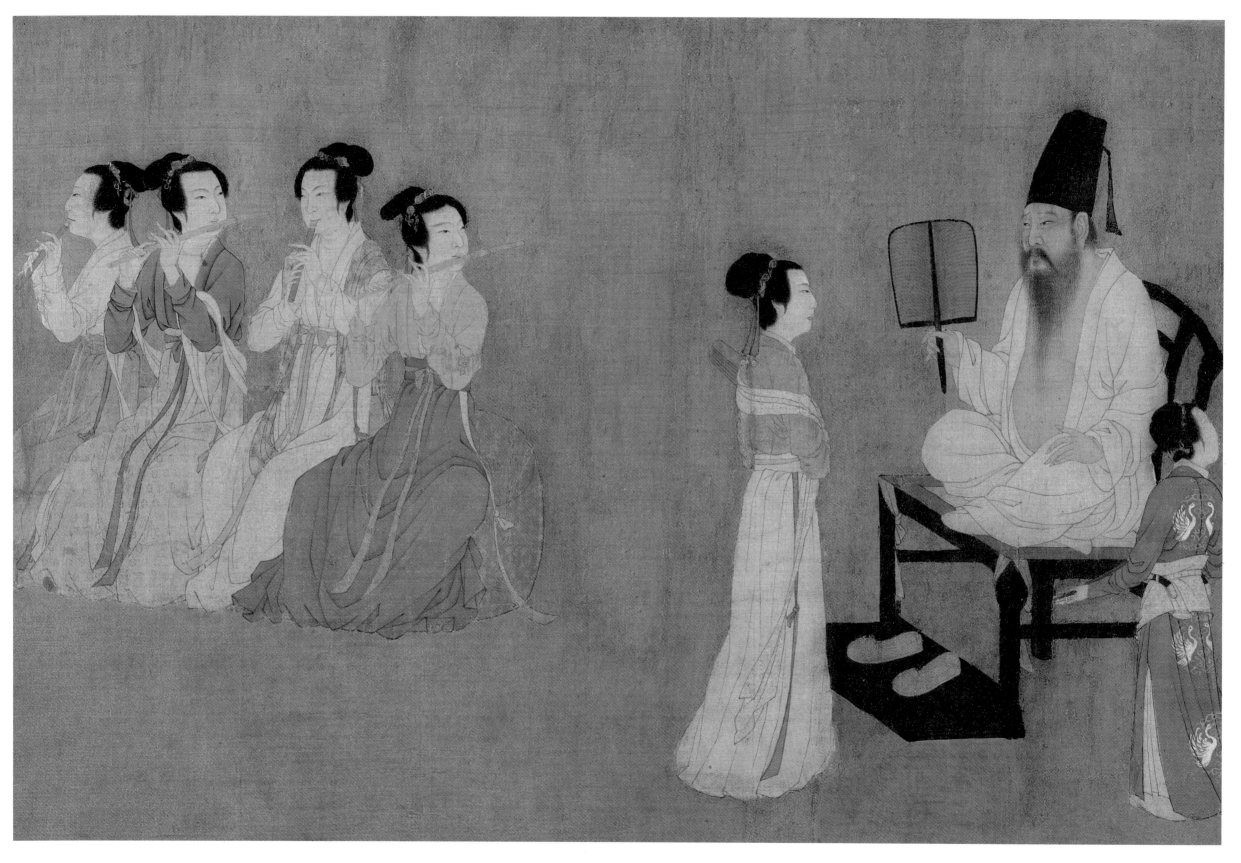

韩熙载夜宴图（局部）

韩熙载夜宴图（局部）

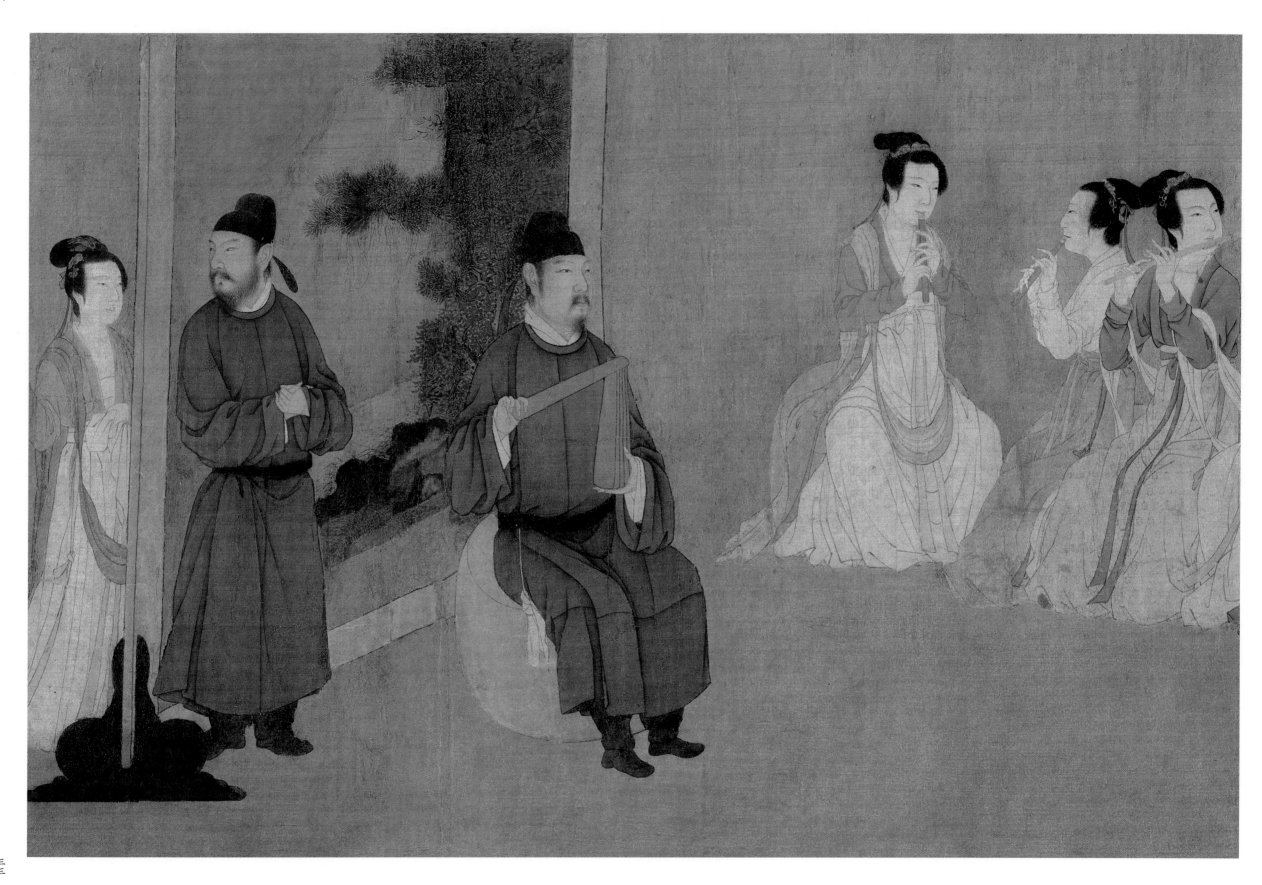

三三

韩熙载夜宴图（局部）

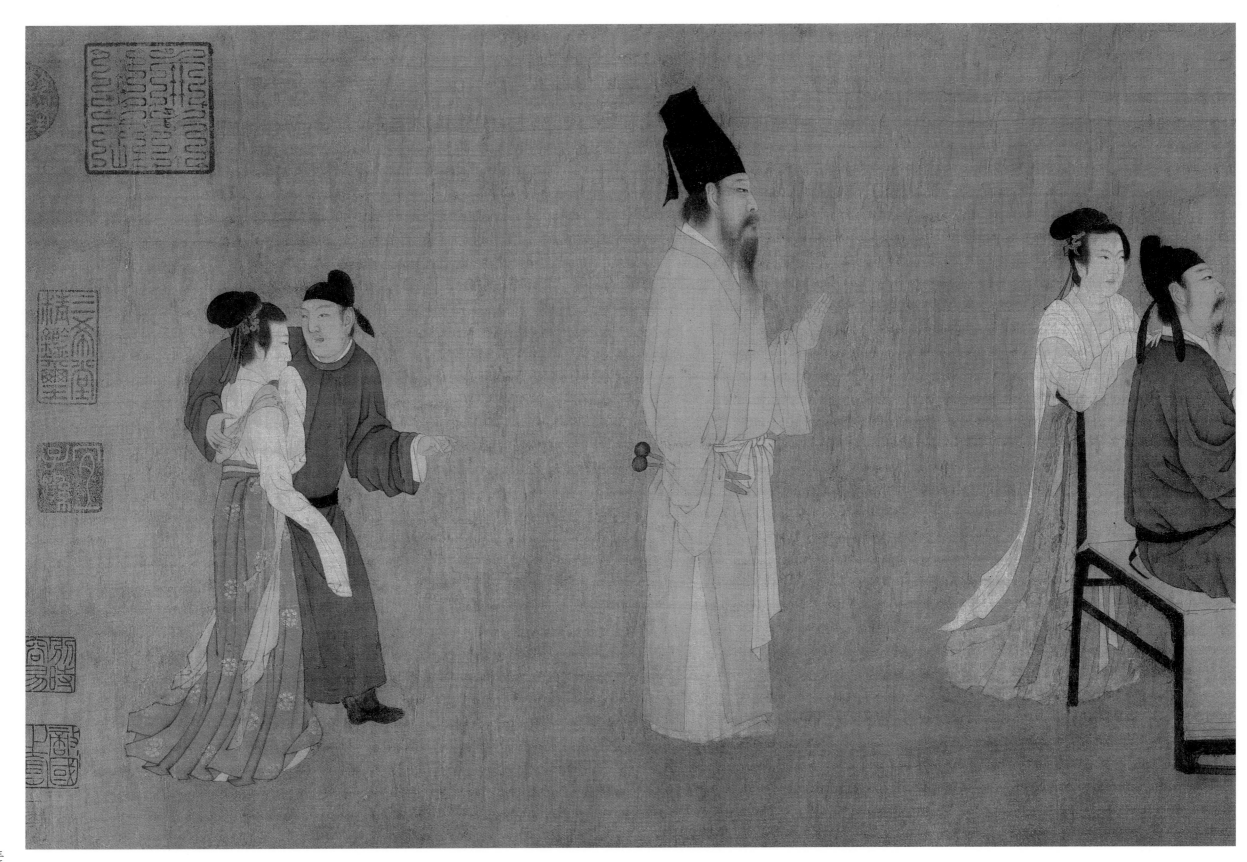

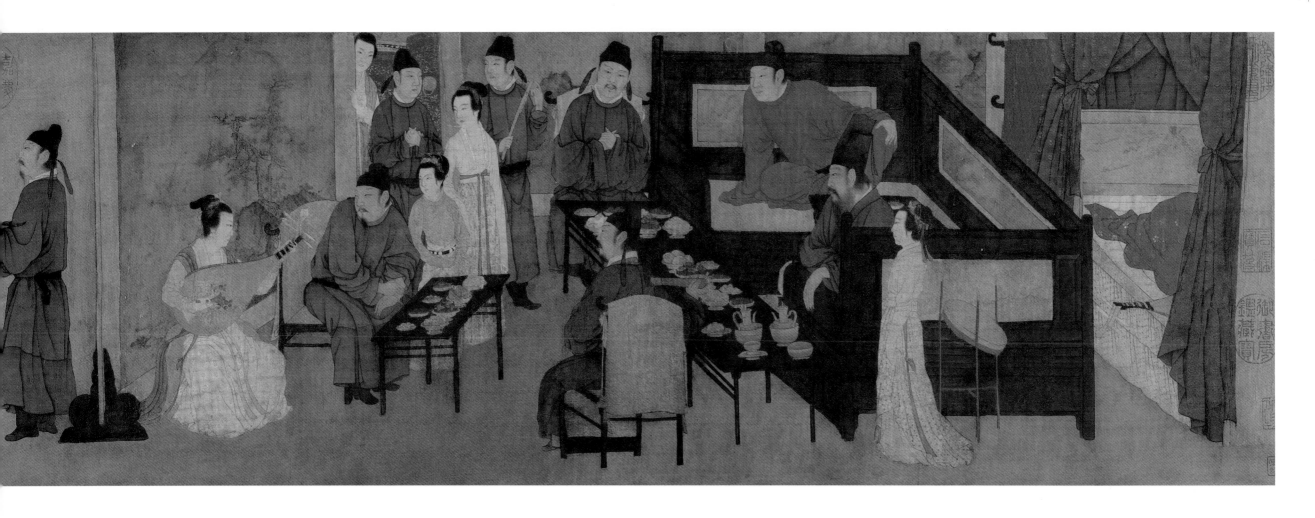

韩熙载夜宴图（局部）

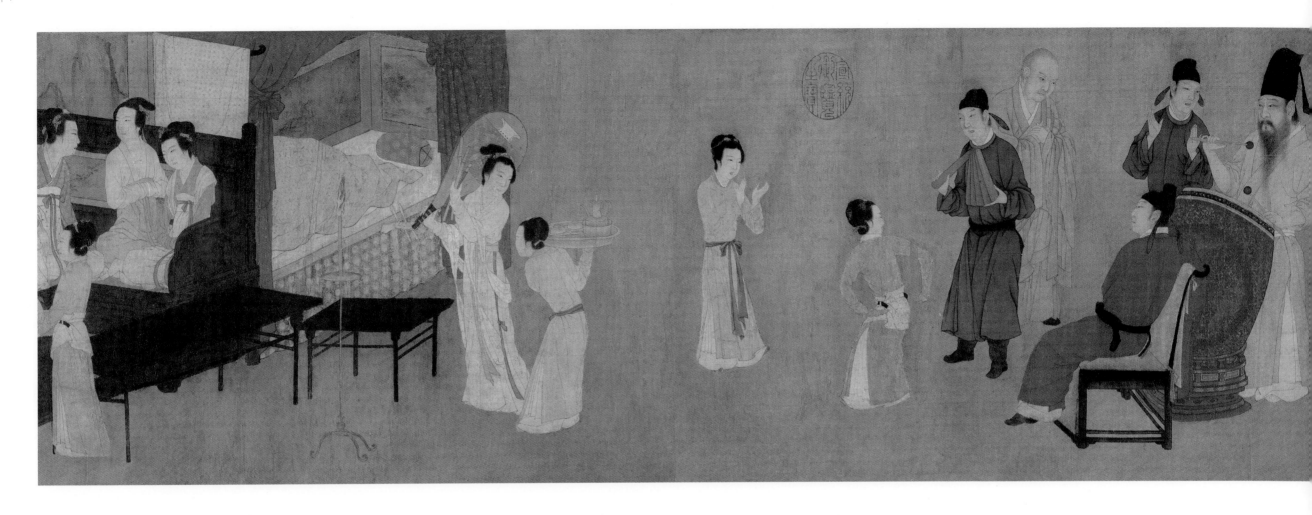

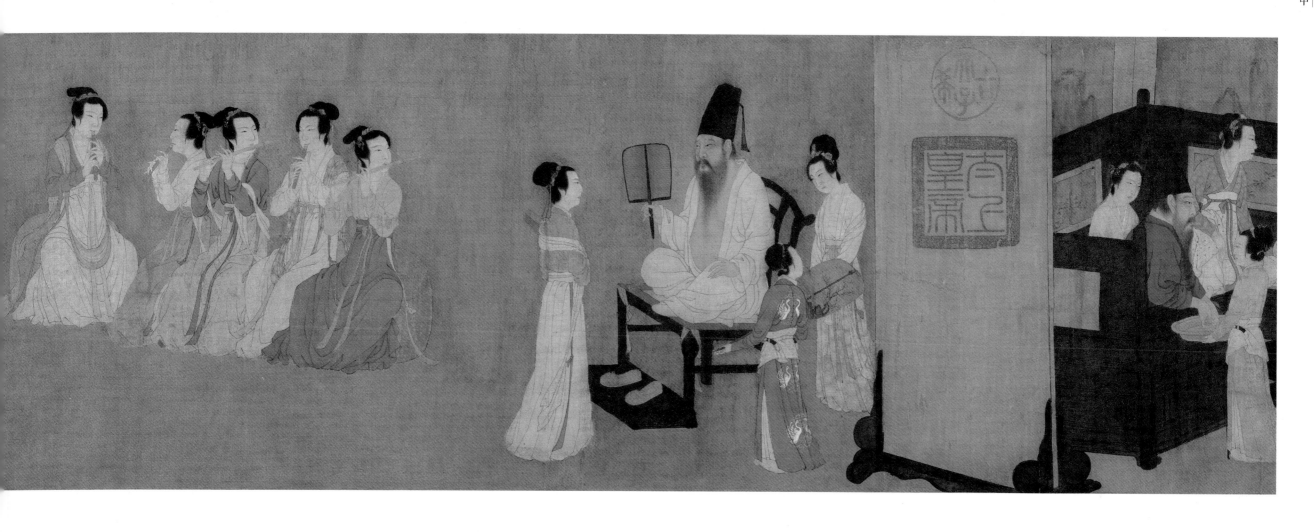

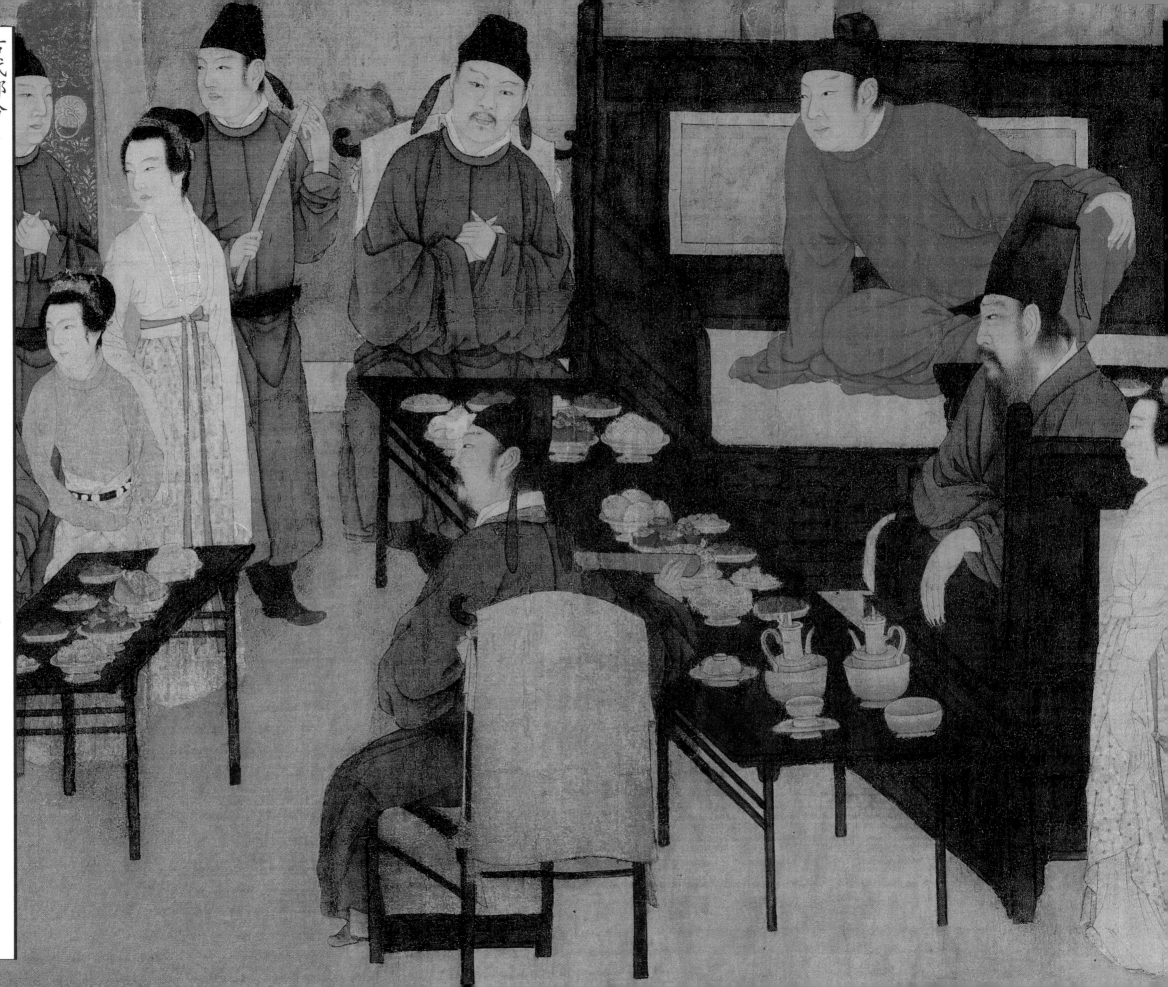

古代部分

八十二

顾闳中

韩熙载夜宴图

榮寶齋畫譜

榮寶齋出版社